Norbert-Bertrand Barbe

Estudio histórico contextual e iconológico de las implicaciones semánticas y estéticas inmanentes en la serie *"Mierda del Artista"* de Piero Manzoni

© Cualquier reproducción total o parcial de este trabajo, realizada por cualquier medio, sin el consentimiento del autor o su representantes autorizados, es ilegal y constituye una infracción punible con los artículos L.335-2 y siguientes del Código de la propiedad intelectual.

Piero Manzoni es un artista italiano conocido en particular por su obra *Mierda del Artista* (1961, noventa latas llevando la mención: "Conservata la *natural*"/"*Conservée au naturel*"/"*Freshly preserved*"/"*Naturlish erhalten*"), en la que presenta al público, como dice el mismo título, sus excrementos enlatados.

Aparentemente, tal obra carece de sentido, y hasta puede orientarnos a dudar del valor absoluto del arte

contemporáneo, y en particular abstracto, ya que, siendo dicha obra una serie de objetos idénticos (las latas conteniendo las heces del artista), y no figurando nada más que lo que es, se integra, precisamente, al ámbito de la no figuración, así como que, por no ser las heces evocadas, plasmadas o puestas en lienzo, al mundo de las artes plásticas, ya no restrictivamente de la pintura o técnicas tradicionales.

Lo anterior, sin embargo, nos orienta, en una segunda

lectura, a plantearnos ante la obra, advirtiendo en ella problemáticas interesantes para la historia del arte.

1. Ante todo, nos plantea, obviamente (por lo que acabamos de apuntar: lo vulgar, sencillo, sucio del objeto), la cuestión, central en y para el arte contemporáneo, de los límites del significado y los alcances del arte. De ahí, asimismo, subordinadas a esta primera interrogante, aparecen otras.

2. Nos plantea la interrogante de la producción: ¿qué es la obra, será seria o mera broma inepta? Por ende, ¿qué es una obra?
3. Así mismo, si nos plantea la cuestión de la producción es que, si bien no es una obra realizada en sentido artístico, es una obra y una producción orgánica.
4. De la misma manera también, opone el carácter provocativo de lo matérico, no trabajado, orgánico y bajo, de lo fecal, al nivel de industrialización y al detalle del sistema de empaque,

tanto de las latas como de sus indicaciones.

5. De ahí, si buscamos en la historia del arte algún asidero para validar o invalidar la obra de Manzoni, encontramos 2: el panel derecho del *Hortus deliciarum* del Bosco, donde un avecilla excreta literalmente las almas de los muertos que el animal, juez del infierno, se traga por la boca; y *La Fuente* (1917) de Duchamp.

6. Por otra parte, la historia del arte nos da un muestrario repetitivo de expresiones

coprofílicas: el famoso poema "*Le Pet au Vilain*" (1593) de Rutebeuf; *La femme qui pisse* (*Mujer orinando*, 1631, conservado en la BNF) de Rembrandt, de la que Picasso (conforme la retoma del arte clásico en el arte de vanguardia, v. nuestro libro *Iconologia* sobre este proceso de apropiación y secuencia sincrónica entre el arte moderno y el arte contemporáneo) hizo su propia versión en *La Pisseuse* (1965); en la misma dimensión tenemos a *Le Putto Pissatore* (c. 1520)

de Lorenzo Lotto; el *Manneken Pis* (1388) en el centro de Bruselas por Jérôme Duquesnoy en su versión actual (1619); *El juego lúgubre* (1929, en el que un hombre, en el primer plano, de espalda a nosotros, enseña su calzón manchado de excrementos) y *Cisnes que se reflejan como elefantes* (1937, en el que en la parte izquierda del cuadro está orinando un hombre, reafirmando el símbolo fálico de los cuellos de cisnes - evocación del poeta, como Darío - que son, reflejados en el agua,

trompas de elefantes), ambas obras de Salvador Dalí; *Bloc sanitaire "Savoie"* (1972-1974) de Charlotte Perriand; *Complex shit* (globo inflable en forma de escremento puesta al aire en Berna, Suiza, el 12/8/2008) por el escultor norteamericano Paul McCarthy. La mujer orinando es una derivación (lo vemos en las obras que a continuación citamos de Boucher) del tema de la *toilette intime,* ya presente en *Het toilet* (1655-1660, Rijksmuseum) de Jan Steen, de la que el pintor hizo otra

versión (1663, Royal Collection, Windsor Castle, Londres).
7. Recurrencia (a la que, recientemente, el francés Jean Clair dedicó un libro, titulado: *De immundo. Apophatisme et apocatastase dans l'art d'aujourd'hui*, París, Galilée, 2004 - a nivel de los estudios sociológicos, recordaremos en anterior *Le folklore obscène des enfants* de Claude Gaignebet, 1966, reed. por la casa editorial parisina Maisonnneuve et Larose en 2002 -) que no es de extrañar,

considerando el origen sexual del arte en la antigüedad, como la importancia, en la cultura popular, de las canciones de taverna (*chansons à boire*, o *grivoises*), cuyo ejemplo más conocido en la época contemporánea será sin lugar a duda la famosa "*Good Ship Venus*", mejor conocida (por lo mismo) como "*Friggin' in the riggin*" (1979), de los Sex Pistols.

8. En particular, el siglo XVIII es rico, por su mismo interés (que tendrá consecuencia en todo el

desarrollo del arte posterior) por lo íntimo, popular y casual, en representaciones de *toilette intime* femenina, podemos citar: *Toilette intime* (1722) de Watteau, o *La Toilette Intime ou la Rose Effeuillée* (1790-1800) de Louis-Léopold Boilly. De Boucher, quien se dedicó especialmente a este género, *La Toilette ou Une dame attachant sa jarretière, et sa servante* (1742) - tema que retomará en *La Femme à la Jarretière* (1878-1879) -, así como las explícitas *Toilette intime*

(1741) y *La jupe relevée* (1742). En el siglo XIX, Degas será el máximo y delicado representante de este género.

9. Contemporáneamente a *Mierda de Artista*, artistas femeninas representan otra versión de los genitales de su género: Yayoi Kusama en *My Flower Bed* (1962), acumulación (según un principio que encontramos, en la misma época, en Arman) de resortes de cama y de guantes de algodón teñido en rojo, obvia alusión (tanto en el título como en el material y el

color) a la menstruación; Niki de Saint Phalle en *Hon* (*Ella*, 1966), representación gigantesca de un cuerpo femenino en el que el espectador podía entrar por la vagina.

10. Así, si no es totalmente desligada de la historia del arte, podemos postular que *Mierda del Artista* de Manzoni es un objeto, si no *plaisant*, al menos artístico.

11. Remitir *Mierda del Artista* a *La Fuente*, es recordar a la vez las problemáticas dadaístas a

inicios del siglo, y en los años 60 estructuralistas, sobre la cuestión sexual, y a la vez la importancia de la fuente como símbolo de la inspiración poética a inicios del s. XX (en la 2ª parte de *Prosas Profanas*, 1901, de Darío; en el poema "*La Fuente*", marchanta parlanchina, parodia de Darío, en *Canciones de Pájaro y Señora*, primer poemario de Pablo Antonio Cuadra; en el poema "*El espejo de agua*" de Huidobro).

12. Asumir en Duchamp una posible evocación, burlesca, de la inspiración mediante una "*fuente*" concreta, es aceptar la posibilidad, también, de que ocurre similar fenómeno en Manzoni.

13. De hecho, no es casual si, al margen de la *Mierda del Artista*, Manzoni haya producido chimbombas llenadas de su soplo, conservadas actualmente en el Museo de Arte Contemporáneo de Barcelona, y tituladas *Soplo del Artista* (*Fiato d'artista*, 1958).

14. En este sentido, la secuencia empleada por Manzoni, al igual que sus temáticas, son directamente en relación con la obra de Duchamp: tanto en lo que refiere a *Soplo de Artista*, que remite a *Air de Paris (50cc d'Air de Paris)* 1919 - cuya temática puede haber inspirado un poema surrealista que, por circunstancias personales, no tenemos a mano, pero que nos parece haber leído de adolescente en *Lagarde et Michard XXème siècle,* et cuya

temática, basada en los "*si*" y afirmando "*Avec des si, on pourrait mettre Paris en bouteille*" (citación libre), se asemeja a los últimos versos de la célebre canción *Un gamin de Paris* (1951) de Mick Micheyl ("*Si je pars d'ici, sachez que la veille/ J'aurai réussi à mettre Paris en bouteille*") -, como en *Mierda de Artista*, que recuerda *Objets-Dard* (1951), que son objetos en bronce respectivamente representando un pene y siendo el molde de la parte de abajo de unos senos,

15. En la tradición clásica (v. *La inspiración de poeta* de Poussin), la inspiración poética no era del poeta, sino de su Musa, enviada por Apolo, es decir, por los dioses, de ahí la importancia de la Musa como figura *inspiradora*. El artista, así, es el que, inspirado desde fuera, expresa - o expulsa -, *materializa* dicho soplo divino ajeno, haciéndolo propio. Es, precisamente, lo que hace Manzoni, evocando, matéricamente en *Mierda del Artista*, e intelectual o

espiritualmente en *Soplo del Artista*, las 2 vías de procreación materiales del artista.

16. Al plantearse este juego de conceptos entre producción material (la "*Mierda*") y producción intelectual (el "*Soplo*"), Manzoni se inscribe en los consabidos discursos marxistas sobre arte.

17. De la misma forma, nos devuelve a las preocupaciones psicoanalíticas de Freud, Jung (cuando cita a un paciente que se había representado como "*Rey del universo*" sentado en

un inodoro e itifálico), y, contemporáneamente a Manzoni, Devereux, acerca del auto-engendramiento masculino.

18. Dentro de una lectura estructuralista (Lévi-Strauss, Barthes, Bataille, Blanchot), es decir, contextual del momento en que Manzoni estuvo haciendo su obra *Mierda del Artista*, en esta obra Manzoni trabaja los conceptos de lo bajo, lo sucio.

19. También del estructuralismo, Manzoni retoma el interés por lo corporal

(su soplo, en 1958; sus huellas, en 1960; sus excrementos, en 1961).

20. La progresión de dicha secuencia, de lo incorporeo al lo corporeo, del soplo a los excrementos, pasando por las huellas, dejadas en objetos (huevos) o personas (que así se volvían "*obras*" del artista para él) revela una evolución hacia la materialidad de su arte, lo que implica una perspectiva, primero, originalmente trascendante, segundo, finalmente objetual, propia de

la época y su interés por la representación de lo concreto en la obra.

21. Dentro de una perspectiva del *land art*, también contemporánea de esta obra, Manzoni trabajo lo efímero.

22. Dentro de una comparación con las acumulaciones de Arman, tales como *Lo Lleno* (1960), respuesta al *Vacío* (1959) de Yves Klein, o los desechos y sobras de los "*cuadros-trampas*" de las *Cenas* (también de los 60, *Cena húngara*: 1963) de Spoerri,

Manzoni trabaja en *Mierda del Artista* lo casual y lo comestible-digerible o comido-digerido por decirlo más específicamente.

23. Ahí donde los estructuralistas de los 60 estudiaron 3 grandes grupos de temáticas: la comida, el cuerpo, sexo y muerte y las representaciones de estas 2, Spoerri trabaja la comida, Manzoni en *Mierda del Artista* la vertiente psicoanalítica de la relación sexo-muerte.

24. Ahí donde Duchamp desconstruye (al igual que José Coronel Urtecho en el poema "*Obra Maestra*" de 1927, que consta de 2 versos: "*O/ ¡cuánto me ha costado hacer esto!*") el concepto de obra maestra, revirtiéndola en sus opuestos: lo no hecho (principio del "*ready made*") y lo no acabado, Spoerri le agrega el valor de perecedero y por ende efímero, y Manzoni, más fiel aún a Duchamp, de vulgaridad, disgustante y escatológico. Así, en los 3 casos,

la obra se vuelve casual, vulgar, concreta.

25. Lo vulgar, lo sexual y lo escatológico, así como el principio de broma, son valores que encontramos en conjunto en Duchamp, Coronel Urtecho y Manzoni, procedentes, en los 2 últimos casos, del dadaísmo.

26. Lo sexual, lo vulgar, lo brutal, el choque, son valores provenientes, no sólo de Dadá, sino también y anteriormente del expresionismo.

27. Lo escatológico es valor propio de Duchamp y más aún

del Dadá (v. el *Manifiesto Dadá* de Tzara).

28. Los valores anteriormente definidos en los 3 precedentes apartados y en el siguiente también, deben leerse como parte integrante del valor *bizarre* o *baroque* acordado al arte como fenómeno perturbador, conforme la definición que se dio desde el s. XVIII del barroco, el cual tuvo particular énfasis en los estudios relacionados, y por ende en los posicionamientos artísticos contemporáneos, en la

historia del arte durante y después de la Ia Guerra Mundial (v. Victor L. Tapié, *Le baroque*, "*Que sais-je?*", París, PUF, 1968, pp. 6-8 y 10-12).

29. El feísmo, trabajado por las vanguardias, y en particular Dadá, es lo sobre que nos devuelve Manzoni. Orientándose, conforme Duchamp, hacia los contravalores, y presentando una obra en contradicción total con nuestra imagen e ideología de la obra maestra, ya que *Mierda del Artista* no es nada:

es anti-estética, no es el producto de un pensamiento ni de una hechura complejos ni dilatados, sino de una casualidad, producto biológico de lo bajo y no de lo alto, de lo feo y no de lo bello, del disgusto y no del gusto.

30. Recurre además *Mierda del Artista* a otros valores meramente vanguardistas: de la Bauhaus, asume el interés por el producto industrial y el carácter reproductible del arte (proceso de enlatado), que niegan, en el

caso de Manzoni, el valor único de la obra maestra.

31. En este sentido, lo serial (existen *Mierda*(s)*del artista* etiquetadas en italiano, inglés, francés, alemán) remite a la cuestión del objeto en el arte contemporáneo (del impresionismo y Monet al pop con Warhol y, otra forma de "serialidad" dentro de las obras: los fractales, evolución de las formas repetitivas como el círculo elíptico en los cortos-metrajes vanguardistas, v. nuestro artículo sobre:

"*Memorias de los Procesos Académicos: Reflexiones sobre la necesidad de abrir laboratorios de investigación pura en nuestra Facultad, un intento de justificación*"). "*C'est que le travail sériel contient le destin temporel de la vision: l'œil ne s'arrête pas arbitrairement sur un simple prétexte, il choisit l'objet sur lequel il va s'acharner, car la série a pour but de dénaturer et, à chaque moment de l'histoire, c'est une nouvelle idéologie de la nature à laquelle le peintre

s'affronte. De ce point de vue, les arbres de Mondrian sont exemplaires: issus de la tradition romantique et du paysage néerlandais, ils se transforment en cortex d'encre noire, puis, dans l'horreur du vert, deviennent arborescentes et géométrie de la méditation. Le vocabulaire purement plastique des Compositions est l'aboutissement méthodique de ce tranquille massacre du naturalisme." (*Encyclopaedia Universalis* online, art. "*Série, art*",

http://www.universalis.fr/encyclopedie/serie-art/) V. también "*Serial imagery directly attacks all conscious means of ordering the macro-structure, the internal order can become random, the parameters of the macro-structure are systematically maintained*" (John Coplans, 1968, citado en M. J. Grant, *Serial Music, Serial Aesthetics: Compositional Theory in Post-War Europe*, Cambridge University Press, 2005, p. 173 y nota 26) "*The definition of seriality as its

roots in the serial music of Arnold Schoenberg, Karlheinz Stockhausen, and Pierre Boulez, and was articulated by Mel Bochner in 1967: "Seriality is premised on the idea that the succession terms (divisions) within a single work is based on a numerical or otherwise predetermined derivation (progression, permutation, rotation, reversal) from one or more of the preceding terms in that piece. Furthermore the idea is carried out to its logical conclusion, which, without

adjustments based on taste or chance, is the work."' (Alexander Alberro, *Conceptual Art And The Politics Of Publicity*, Cambridge, Instituto Tecnológico de Massachusetts, MIT Press, 2003, nota 30 p. 181) Considerando la permanencia del arte serial en "*Edgar Degas, Piet Mondrian, Francis Bacon, Egon Schiele, and Andy Warhol*" (pp. 4-5), Jennifer Dyer (*Serial Images: The Modern Art of Iteration*, Münster, LIT Verlag, 2011) escribe: "*As fundamental*

to the artworks, serial iteration is treated as another sign or meaning-producing feature of them."

32. Del pop art, asume lo que Warhol en su pintura de la lata de *Sopa de tomate Campbell* (1962), la apología y la "belleza" o estética del objeto industrial manufacturado o prefabricado (en este caso la lata). A su vez, la obra de Warhol, como la de Manzoni, debe a Duchamp (*La Fuente*) y la Bauhaus el interés por el proceso industrial, el diseño (al igual que Warhol se

dedica a reproducir las curvas de las letras de la lata Campbell, Manzoni etiqueta y nombra su "*Mierda*"), lo casual (es decir, el abandono del tema trascendente, impulsado por los impresionistas y su atención a las escenas de descanso obrero y burgués, lo que tendrá consecuencias tanto en Duchamp como en Dadá, y en los años 1960 en el pop art y en Manzoni) y lo popular (o no culto en el caso de la *Mierda del Artista*).

33. Así, como vemos, tanto en los valores de broma como de recurso a lo casual Manzoni forja su obra desde la referencia a los movimientos de vanguardia de inicios del siglo XX.

34. Todo lo anterior nos permite concluir, entonces, que *Mierda del Artista*, al superar, sin querer queriendo, su propuesta casualidad, confirma que el arte contemporáneo, paradójicamente derivado de la ideología renacentista de Leonardo y Miguel Angel, se

enfoca en el valor intelectual de la obra y del artista, y no en su valor artesanal ni de realización manual. Así toma vigencia el concepto de "*intencionalidad*" que planteó Schapiro.

35. Se vuelve, entonces, el gesto artístico intelectual y orientado hacia un dialogo eminente entre el artista y el espectador, concientizándose el artista de su relación estrecha con el público y de su rol social de despertador, por lo cual el título *Mierda del Artista* evidencia este posicionamiento

nuevo, meta-artístico del artista revisando su obra y apareciendo con su personalidad dentro de ella para debatirla, (al igual que Diderot en *Santiago el Fatalista*, o Coronel Urtecho en el comentario, 2° verso, del 1er y único verso de *"Obra Maestra"*).

36. De hecho, no está representado, realmente, el excremento del artista, sino que, como en Kosuth en *Una (y tres) sillas* (1965-1966, v. nuestro artículo sobre "*Joseph Kosuth*") o en *La traición de las*

imágenes (1928-1929) de Magritte, la clasificación (por las referencias de las latas, de peso y año) y la denominación *referencial*, denotativa nada más, no *visual*, a la *mierda*, crea una distorción mental entre *lo que es y lo que se nos dice que es la obra* (no habiendo estado en el proceso, bien Manzoni pudiera haber enlatado otra cosa, o simplemente nada), lo que nos pone ante una interrogante, similar al juego de la Escuela de Oxford con la famosa tarjeta de doble cara, en

la que una llevaba la mención de que todo lo escrito al otro lado era mentira, mientras la otra cara afirmaba decir la verdad (v. nuestro libro sobre *Arturo Andrés Roig y el problema epistemológico*). También, como las obras de Kosuth y la fundadora de Magritte, nos pone ante un dilema: el del arte como evocación más que como realización en sí.

37. Asimismo, la reducción del objeto artistíco por Manzoni nos pone ante otra cuestión, más fundamental aún: que, para

decirlo en término de otro italiano: Gramsci, todos somos artistas, ya que todos excretamos, pero, a la vez, Manzoni parece negarnoslo, al haber vendido sus latas al precio del gramo de oro de la época (conteniendo las latas 30 gramos, se vendieron al precio que tenían 30 gramos de oro en 1961).

38. Al intervenir la obra de Manzoni desde 1989 y posteriormente, en particular abriendo la lata No 5 en aquel año (v. Sophie Delpeux,

"*Bernard Bazile: les propriétaires*", *Critique d'art*, 24, Automne 2004) en la Galería Pailhas de Marsella, mientras en 1993 en Beaubourg para su exposición *It's O.K. to say no!* pone una lata abierta ante una pared en la cuál estaban pegados recortes de prensa acerca de la retrospectiva a la obra de Manzoni realizada en Roma en 1971 (temática sobre la *Mierda* de Manzoni que retoma hasta en su exposición de abril del 2008 en el Institut d'Art

Contemporain IAC de Villeurbanne), Bernard Bazile nos pone ante dicha importancia del carácter referencial de la obra de Manzoni, revelando un contenido que no es el esperado ("*Even so, few have ventured to open one of Manzoni's multiples – Tate prudently describes its copy (Number 4, acquired in 2000) as "tin can with paper wrapping with unidentified contents". Someone who did open one was the artist Bernard Bazile, who showed it as a work*

of his own, titled Boite ouverte de Piero Manzoni 1989, at the Centre Georges Pompidou. Bazile only opened the can slightly, revealing an unidentifiable, wrapped object. Thus, the mystery remains.", según la Tate Gallery de Londres, http://www.tate.org.uk/context-comment/articles/excremental-value).

39. De hecho, "*En 1993, à Marseille, lors d'une performance dans la galerie de*

Roger Pailhas, l'artiste français Bernard Bazile fait ouvrir une boîte qu'il avait emprunté à l'artiste Ben. Selon Bernard Bazile, en assignant à sa boîte une valeur supérieure à celle de 30 grammes d'or, Ben, comme un grand nombre de propriétaires de boîtes, en dénaturait le sens. Cette boîte, une fois ouverte, a ensuite été achetée à Ben pour 30 000 $ et revendue aux enchères publiques, en 2006, pour 24 000 €. La boîte de conserve contenait en fait une

autre boîte, plus petite, à l'intérieur."
(http://fr.wikipedia.org/wiki/Merde_d'Artiste) Lo que confirma el artículo con la foto de la obra abierta "*„Gówno artysty", czyli o tajemniczych puszkach Piero Manzoniego*" de la revista *Rynek i Sztuka* (7/9/2012, http://rynekisztuka.pl/2012/09/07/gowno-artysty-czyli-o-tajemniczych-puszkach-piero-manzoniego/)

40. Lo que reafirma, por otra parte, el amigo de Manzoni, el artista minimalista Agostino

Bolanumi en una entrevista a *Il Corriere della Sera* ("*LE INIZIATIVE DEL CORRIERE *** CURIOSITÀ VIENE SVELATO FINALMENTE IL CONTENUTO DELLA «MERDA D'ARTISTA» - Solo gesso, nella scatoletta di Manzoni - La testimonianza di Agostino Bonalumi, suo compagno di strada*", 11/6/2007, p. 30, http://archiviostorico.corriere.it/2007/giugno/11/Solo_gesso_nella_scatoletta_Manzoni_co_9_070611039.shtml), tanto en lo

referente al origen de la obra (que sería por despecho de Manzoni hacia los compradores y el público) como en su posible contenido: "*La lata de conservas que Piero Manzoni, artista conceptual, facturó en 1961 con la etiqueta "Mierda de artista" contiene sólo yeso, ha revelado su amigo y compañero de fatigas artísticas Agostino Bonalumi en un artículo publicado este lunes por el diario Il Corriere della Sera. Bonalumi cuenta el fracaso que cosechó ese año una exposición*

en Milán de Manzoni, él y un tercer amigo, Enrico Castellani, los tres hartos del arte figurativo./ Al acabar la exposición y tras intentar vender sin éxito a un coleccionista, Manzoni exclamó: "Estos imbéciles de burgueses milaneses sólo quieren mierda". Meses más tarde, Manzoni les llamó a su estudio y les mostró su última obra: una lata de conservas con un contenido neto de 30 gramos de sus heces y a la que puso la famosa etiqueta./ En total, Manzoni

preparó noventa latas de este tipo, que luego fueron a parar a museos, como la galería Tate Modern de Londres, y por los que se han llegado a pagar 124.000 de euros. De siempre se ha tenido por seguro que en el interior de las latas se encontraban los excrementos del artista e, incluso, hubo la denuncia de un coleccionista a un museo por habérsela devuelto en mal estado, lo que habría provocado la exhalación de mal olor de la conserva./ Bonalumi señala que en los

últimos decenios mucha gente se ha preguntado que es lo que había dentro de la lata y declara como seguro "que no es materia orgánica". "Si así fuera, antes o después, el metal se habría corrompido provocando su salida", sostiene./ Puedo tranquilamente afirmar que se trata sólo de yeso", añade Bonalumi, que invita a abrir la lata al que quiera a comprobarlo, aunque afirma que no será él quien lo haga." (según *"La célebre lata de conservas de Manzoni no*

contiene "mierda de artista" sino yeso", El Confidencial, 11/6/2007, http://www.elconfidencial.com/cache/2007/06/11/10_celebre_conservas_manzoni_contiene.html)

www.ingramcontent.com/pod-product-compliance
Lightning Source LLC
Chambersburg PA
CBHW030527220526
45463CB00007B/2749